| **Linea di Confine**
per la Fotografia Contemporanea | Linea veloce Bologna-Milano/8 | **Tim Davis**
Il tecnogiro dell'ornitorinco | a cu
Willi... |

C000180901

[DAMIANI]

Il tecnogiro dell'ornitorinco
Tim Davis

I feel like Whitman said you should
and the train burrs and treadles on
diddleydiddleyGREENHORNETdiddleydiddley
— Frank O'Hara, *Bill's Burnoose*

Nel sobrio auditorium de La Corte Ospitale di Rubiera la mia presentazione in Powerpoint scorreva senza un montaggio preciso. Da tempo pensavo che occorresse una parola per definire proprio questa condizione, ovvero quella di una o più persone in attesa che un qualche congegno digitale compia la propria magia: fu appunto in questa sala dai toni delicati, piena di personaggi importanti e fotografi, che mi sovvenne la parola giusta: "ornitorinco".
L'ornitorinco è un animale a cavallo tra una specie e l'altra, una chimera che se ne va sguazzando tra le paludi della Tasmania con la coda di un castoro, il becco di un'anatra e l'energia di una lontra. Tra i mammiferi è l'unico ad essere velenoso e a deporre le uova. In questo mondo digitale siamo tutti degli *ornitorinchi* che si trovano per metà in un futuro anticipativo e per metà in un presente ancora in sospeso ma spesso, semplicemente, là seduti intenti a deporre le uova.

Lavorare a questo progetto mi ha fatto sentire una chimera. Non sono abituato a farmi dire cosa fotografare e sono arrivato a Bologna pronto, in perfetto stile americano, a fare le cose di testa mia.
Quando mi dissero che il mio argomento sarebbe stato la tecnologia, venni colto alla sprovvista perché, come artista, non avevo mai lavorato partendo da un concetto così astratto. Mi portarono nella sfavillante sala comandi ad alta tecnologia dell'alta velocità e, abbagliato dal luccichio degli schermi, la cosa che veramente mi colpì fu il modo in cui la presenza dell'uomo possa cambiare e degradare anche un ambiente architettonico tanto idealizzato come quello.

Ecco la copertina che avrei scelto per questo catalogo se mi fosse stato consentito scattare una fotografia: immaginate una donna al lavoro dietro il bancone della reception di un centro di comando ferroviario. È alta e goffa, con folti capelli raccolti come in un Pisanello, sta in piedi davanti a una serie di video della sicurezza i cui monitor hanno colori che vanno dal viola al giallo spento, come fossero un enorme livido. Ha in mano un ventaglio di lacca cinese e, per farsi vento, usa la sua forza fisica, sebbene sia in un sofisticatissimo ambiente tecnologico. In quel preciso istante capii come avrebbe funzionato il mio progetto. Avrei fatto un giro del treno ad alta velocità (la TAV) e di tutto ciò che le sta intorno alla ricerca delle modalità in cui la tecnologia si fa strada nella nostra vita: un "tecnogiro".

Questo catalogo contiene una serie di immagini sull'argomento, dall'infrarosso del filosofico (copie sugli scaffali di un supermercato locale di *Frankenstein* e

In the spare grand auditorium of La Corte Ospitale in Rubiera, my Powerpoint presentation spun unmounted. I've long felt we needed a word for this state — of one or more people awaiting something digital to do its trick — and in this delicate hall full of dignitaries and photographers, I came up with the word: "ornitorinco". The Platypus is an animal caught between species. It is a chimera, paddling through its Tasmanian swamps with a beaver's tail, a duck's beak, an otter's energy. It is the only poisonous mammal and the only one that lays eggs. Here in the digital world we are ornitorinchi, *half in an anticipatory future, half in a suspended present, and often just sitting there laying eggs.*

I felt like a chimera working on this project. I am unused to photographing under anyone's auspices, and arrived in Bologna ready—in the American fashion—to do things my way. When I was told that my topic should be Technology *I was taken aback, as I had never made art about any concept so abstract. I was taken to a sparkling high-tech control room for Italy's high-speed train traffic, and while I was dazzled by its glowing screens, what really grabbed me was the way human presence changes and degrades such an idealized architectural setting.*

Here is the cover of this book I would have chosen had I been allowed to take the picture: Imagine a woman working at the reception desk of a railroad control facility. She is tall and awkward, with big hair tied up like a Pisanello, standing against a backdrop of security videos, their monitors tinted violet to dull yellow like an enormous bruise. She is holding a lacquer Chinese fan, using her own physical power to keep cool, even in the most glamorous high-tech setting. In that second, I knew how my project would function. I would make a tour of the Treno Alta Velocita (the "TAV") and its environs searching for ways technology moves through our lives: a "tecnogiro."

This catalog contains a spectrum of images dealing with this subject, from the infra-red of the philosophical (copies of Frankenstein *and* Dr. Jekyll and Mr. Hyde*—two of the greatest novels about the horrors of technological innovation—on the shelves of a local supermarket), to the ultra-violet of the illustrative (the TAV streaking into the rustic summer sunset). It contains direct documentation (a man almost diving into his laptop) and oblique allusion (Gene Hackman in* The Conversation, *a film about technological voyeurism, screened in Bologna's Piazza Maggiore).*

Dr. Jekyll e Mr. Hyde, due dei più grandi romanzi sugli orrori dell'innovazione tecnologica) all'ultravioletto dell'illustrativo (la TAV che al tramonto estivo sfreccia nella campagna). Contiene documentazione diretta (un uomo che quasi si tuffa nel proprio PC portatile) e un'allusione obliqua (Gene Hackman ne *La Conversazione,* film sul voyeurismo tecnologico, su un maxischermo in Piazza Maggiore a Bologna).

Il naturale e il tecnologico, l'analogico e il digitale rifiutano di rimanere entità a sé stanti. Le treccine rasta di una donna sono simili a un tabellone illuminato con gli orari dei treni. Le telecamere di sicurezza sorvegliano sulle rotoballe di fieno e sulla frutta raccolta. Un appunto manoscritto tiene sotto controllo un pannello elettrico con una fitta rete di circuiti.

Il treno arriva e un turista fotografo vi si appoggia; le sue luci rosse si riflettono negli occhi di Marilyn Monroe in una vetrina a Milano Centrale; una sua versione in miniatura è sorretta dalle mani di un bel ragazzino marocchino. Il treno è affascinante, spaventoso, obliquo e, come la maggior parte delle imprese tecnologiche più strabilianti, fa uscire l'*ornitorinco* che c'è in noi.

La TAV sfreccia attraverso il lussureggiante paesaggio della campagna emiliano-romagnola disegnando in pura astrazione, su campi perfettamente coltivati per anni e anni, una griglia paragonabile a quella di una qualsiasi metropoli moderna. Vista dall'alto (o su una mappa appoggiata su un sedile d'auto vicino a delle prugne) è in perfetta armonia. Vista da terra è come un muro di Berlino che separa il flusso d'acqua, la fauna e la comunità del luogo. È rumorosa, terrificante, audace e dinamica. Come tutte le contraddizioni immagazzina informazioni. La TAV è assoluta, come una spiaggia, e quel che un fotografo deve fare per trovarne il significato è raccogliere le curiosità che sono state portate a riva.

Una chimera, quindi, cammina lungo una spiaggia, amando ciò che vede e odiando ciò che significa. Si riempie le tasche di sassi levigati e di carapaci rotti. Cerca ambra grigia e scopre cellulari rotti. L'*ornitorinco* nel suo *tecnogiro,* ha scoperto che natura e tecnologia, cose e immagini, corrono freneticamente. Il treno passa lasciando solchi tra cascine e campi, sesso, arte e frustrazione comune. diddleydiddleyGREENHORNETdiddleydiddley.

Tivoli, NY, ottobre 2009

The natural and the technological, and the analog and the digital, refuse to sit apart. A woman's dreadlocks mimic a lighted train schedule. Security cameras watch over hay bales and piles of fruit. A hand-written note keeps watch over a panel of intense circuitry.

The train arrives: for a tourist photographer to lean against; its lights reflected red over Marilyn Monroe's in a glass display in Milano Centrale; in miniature in the hands of a beautiful Moroccan boy. It is glamorous and frightening and oblique, and like most staggering technological feats, brings out the ornitorinco *in us.*

The TAV rockets through the lush pastoral Emilia Romagna landscape drawing in pure abstraction over land farmed so well for so long, it is as much a grid as any modern metropolis. Seen from the air, (or on a map in a car seat surrounded by plums) it is in perfect harmony. From the ground, it is a Berlin Wall, dividing the local flow of water, fauna, and community. It is loud and terrifying and bold and dynamic. Like all contradictions it accumulates information. The TAV is as absolute as a beach and all the photographer has to do to find meaning in it is to collect the curiosities that have washed up.

So a chimera walks along a beach. It loves what it sees and it hates what it means. It fills its pockets with smooth stones and cracked carapaces. It looks for ambergris and discovers broken cell phones. The ornitorinco, *on his* tecno-giro, *has found nature and technology and thing and image all run amok. The train rifles past farms and fields and sex and art and common frustration. diddleydiddleyGREENHORNETdiddleydiddley.*

Tivoli, NY, October, 2009

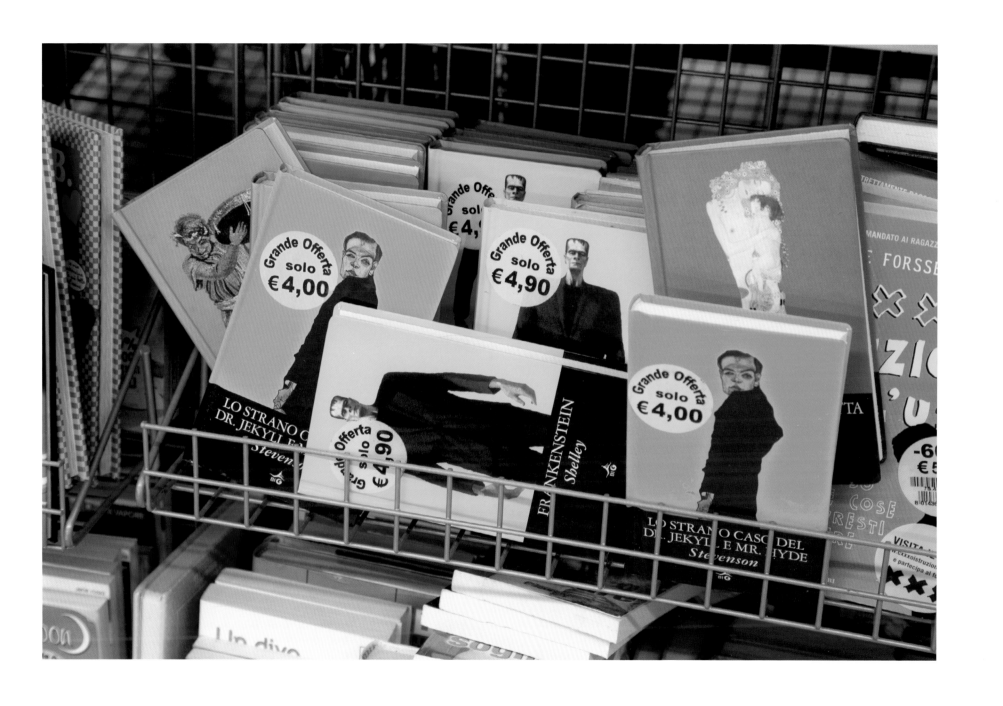

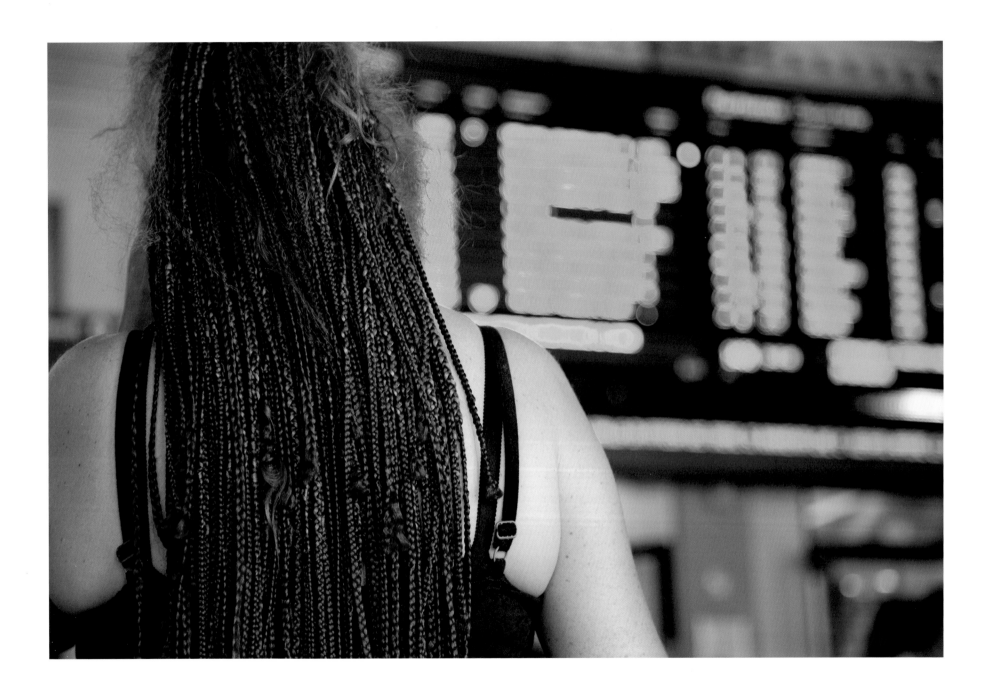

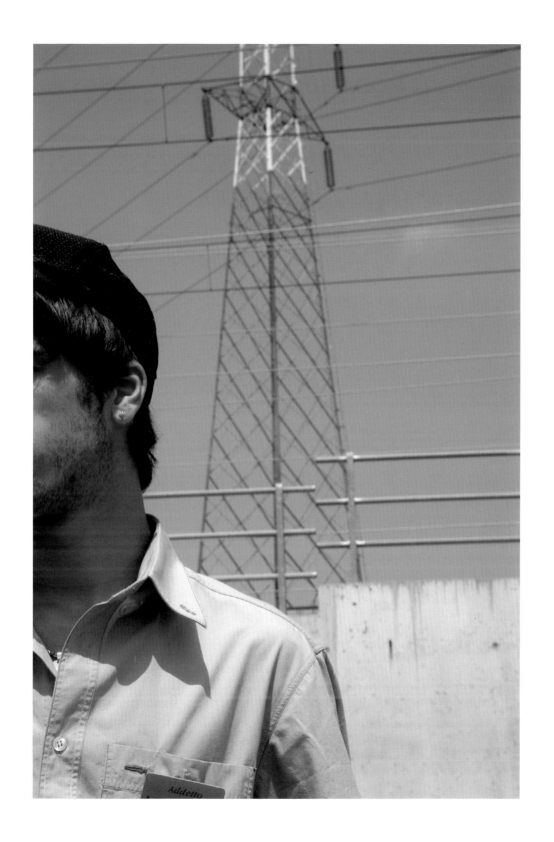

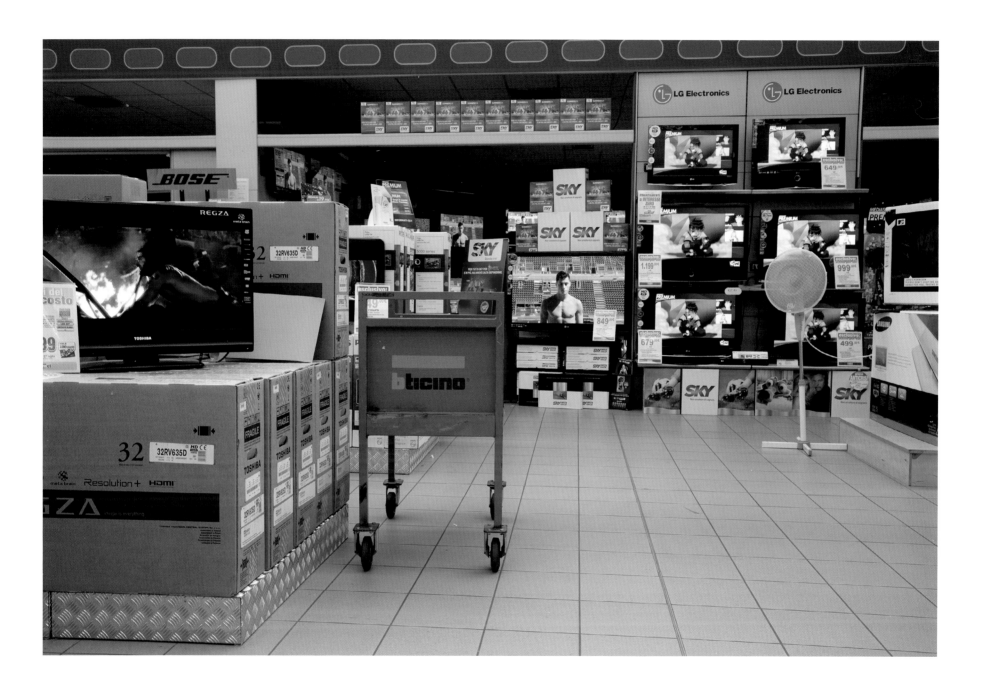

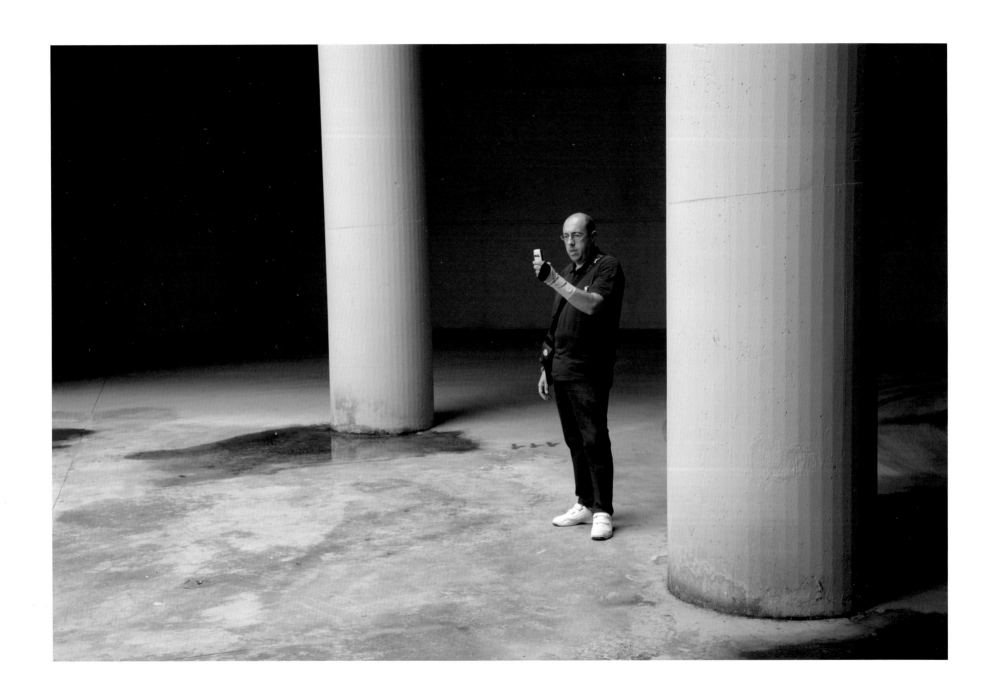

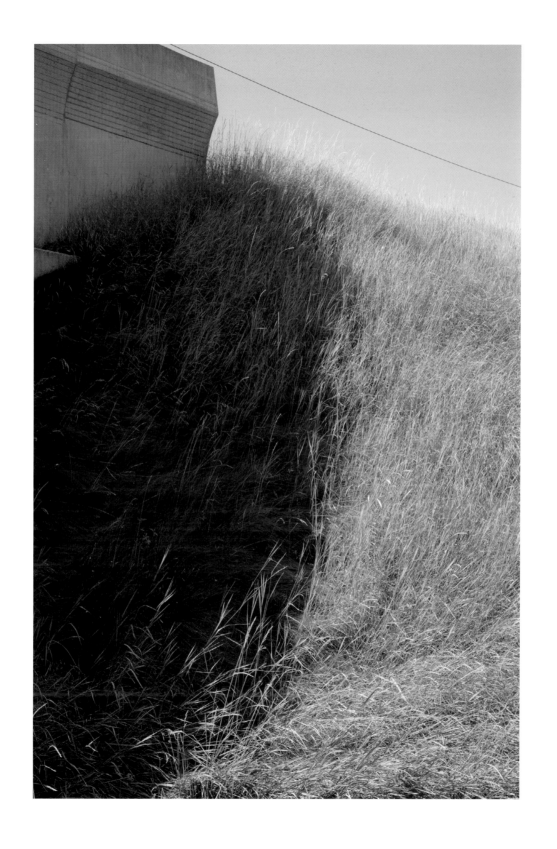

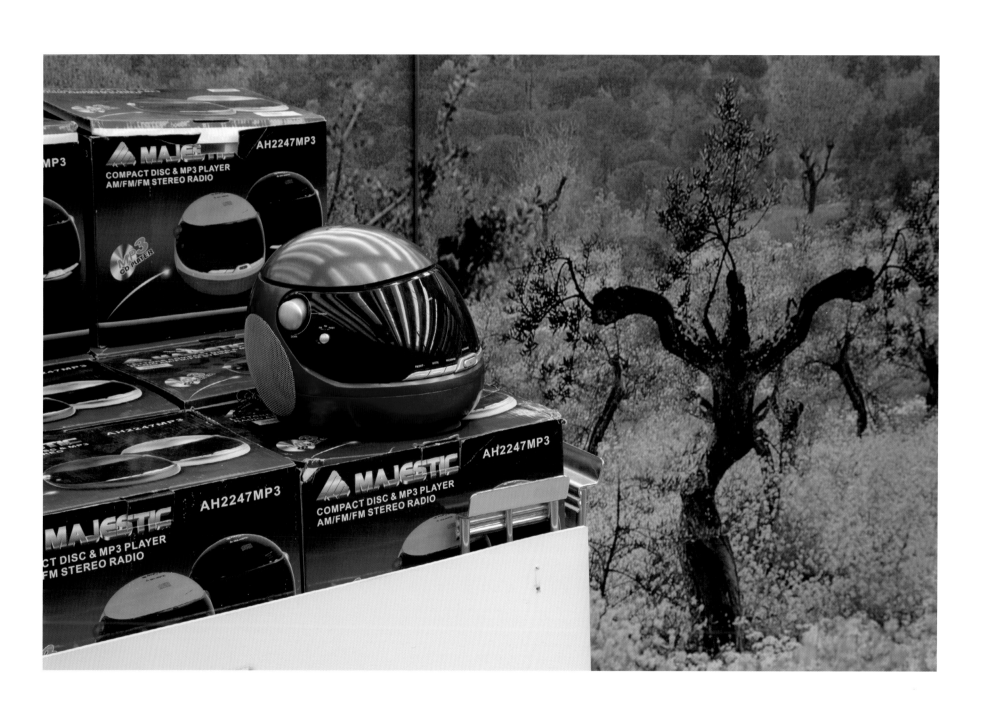

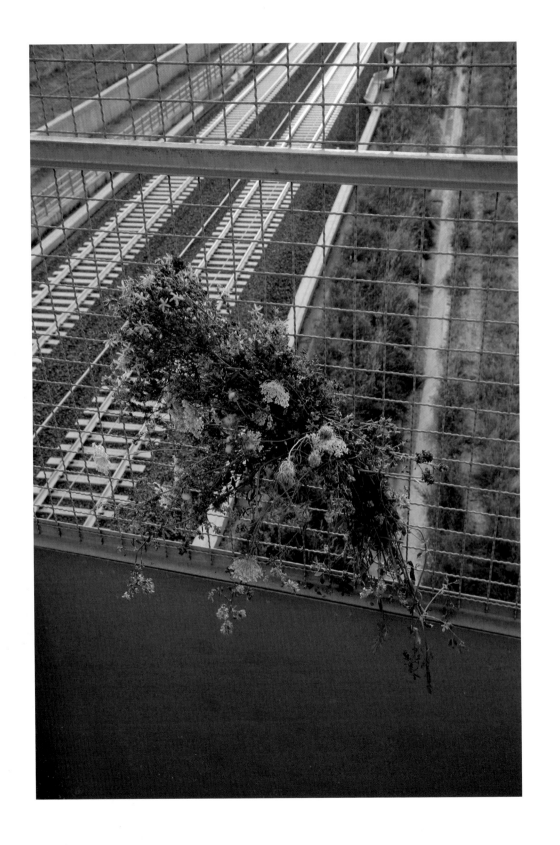

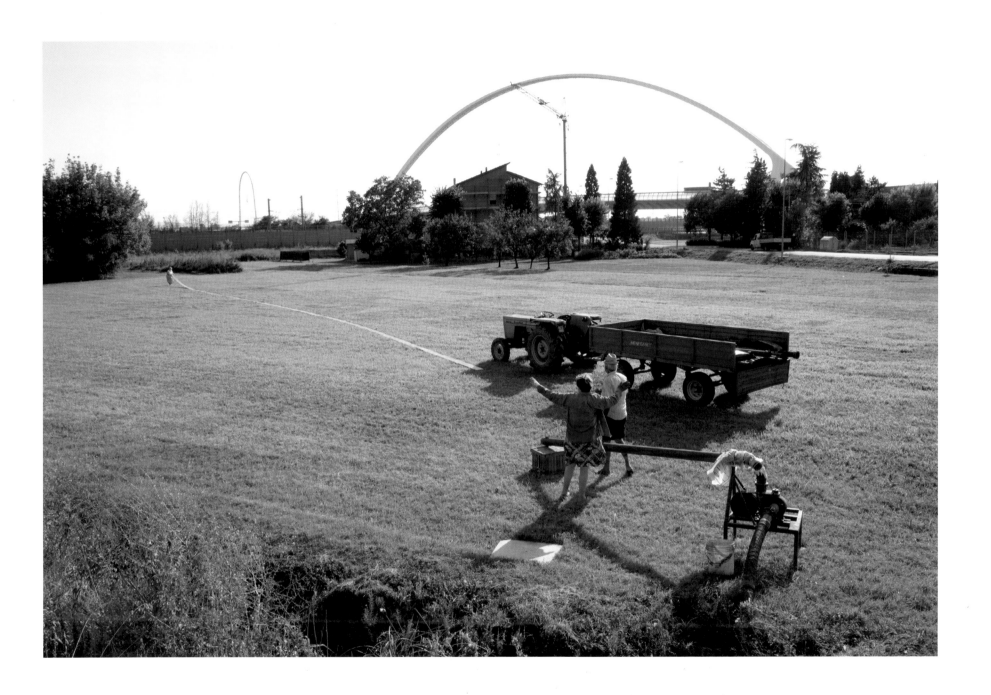

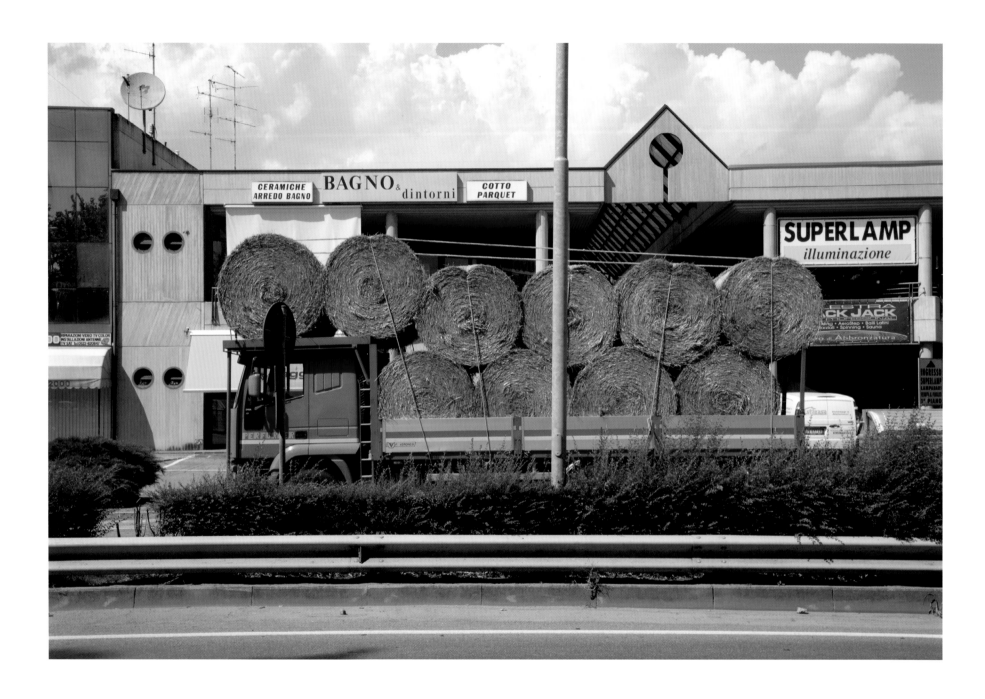

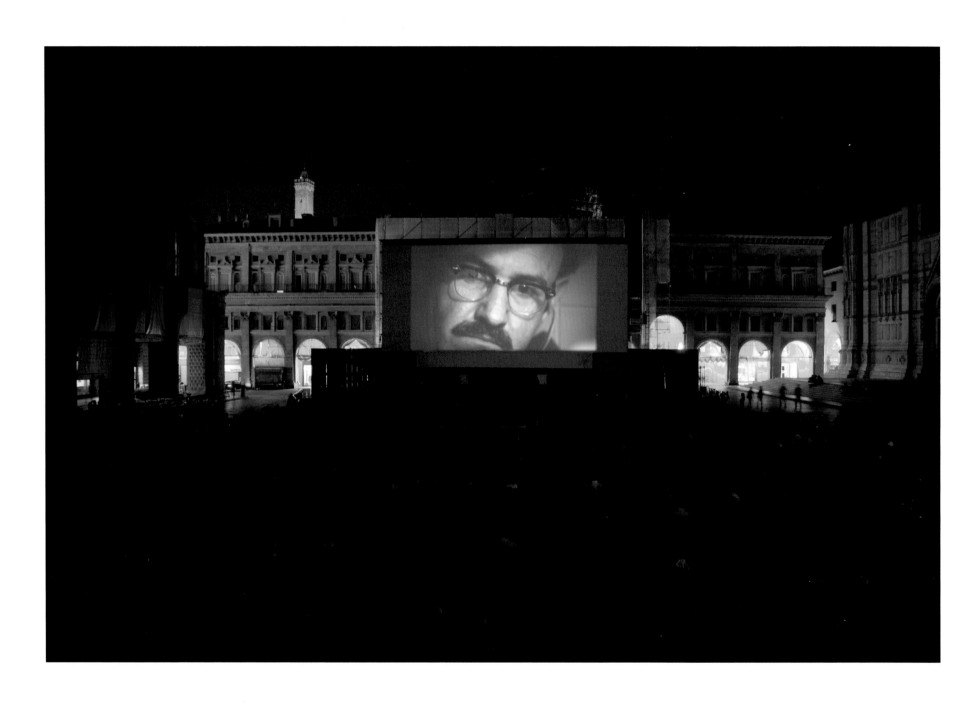

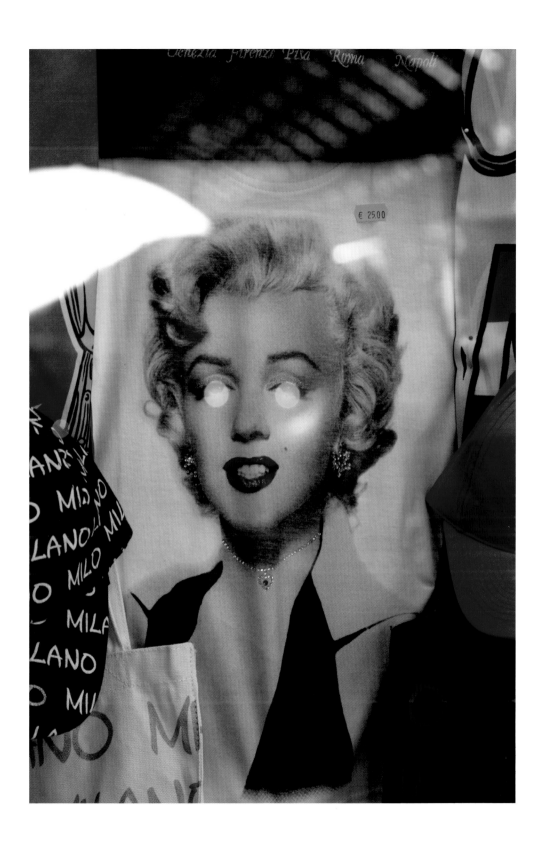

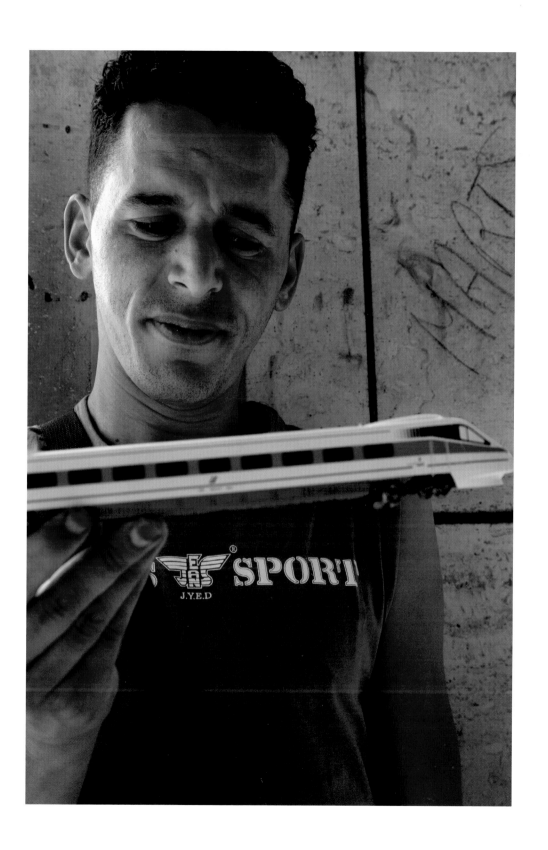

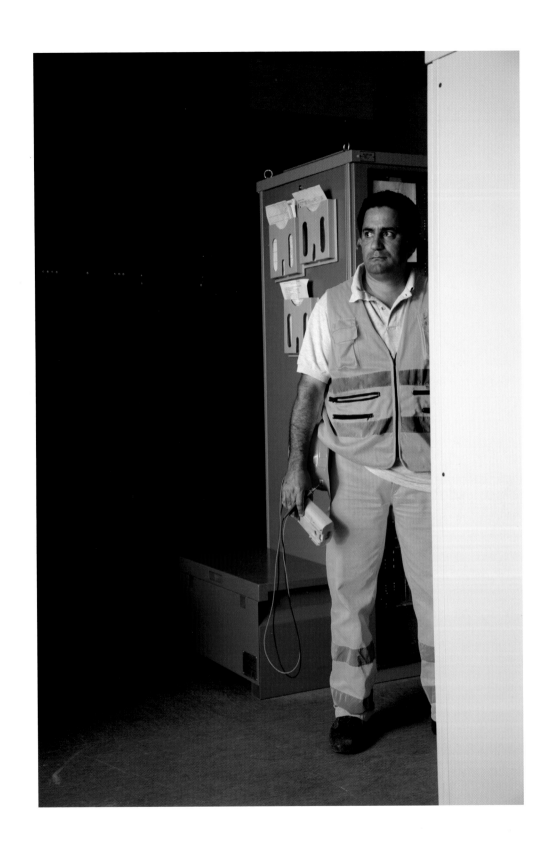

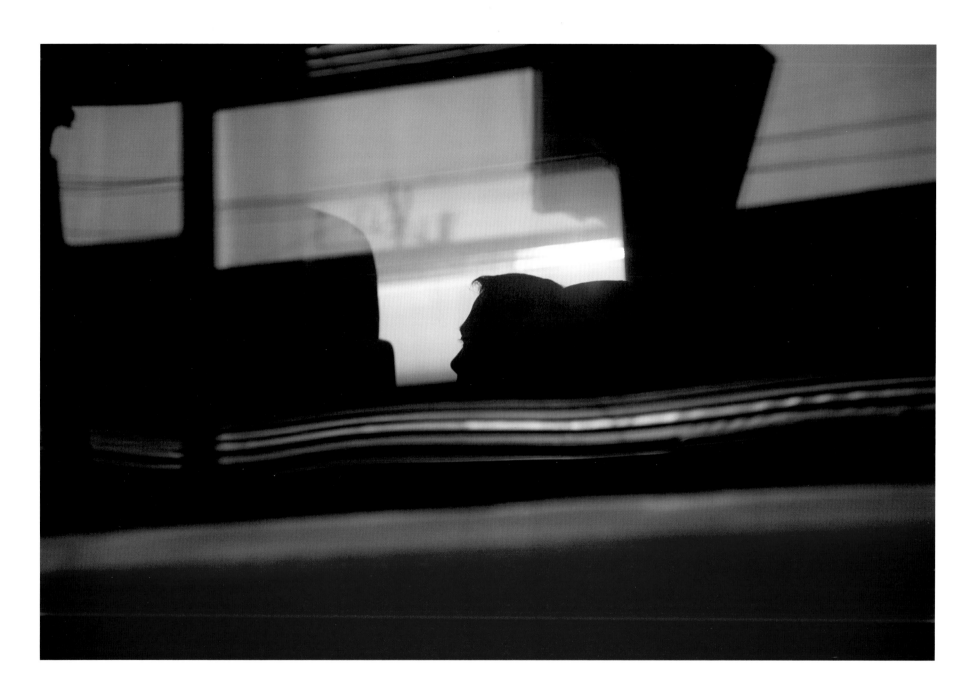

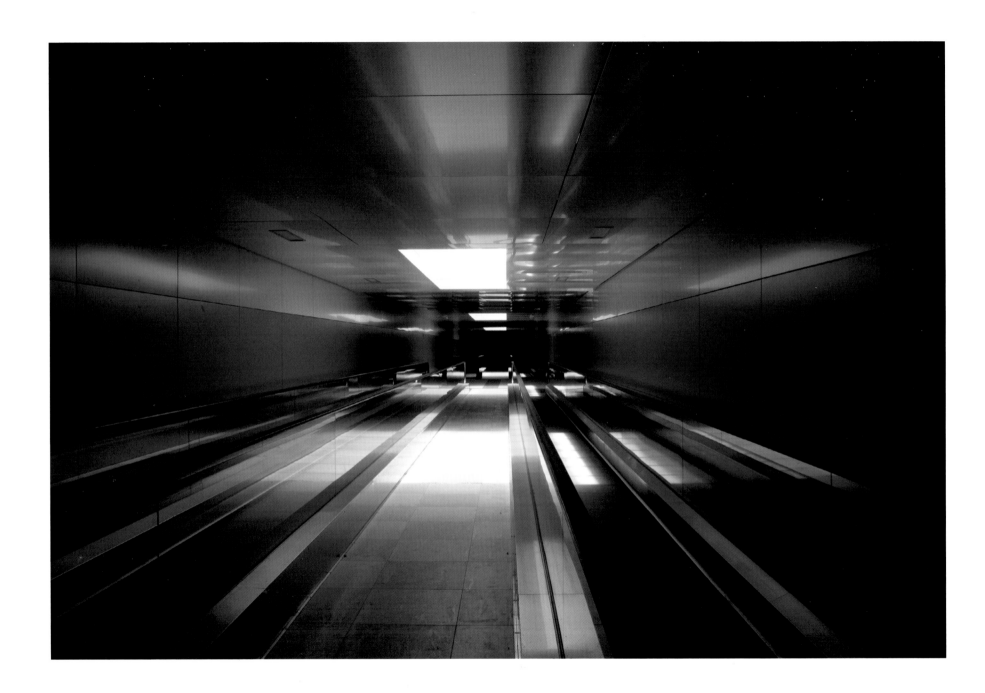

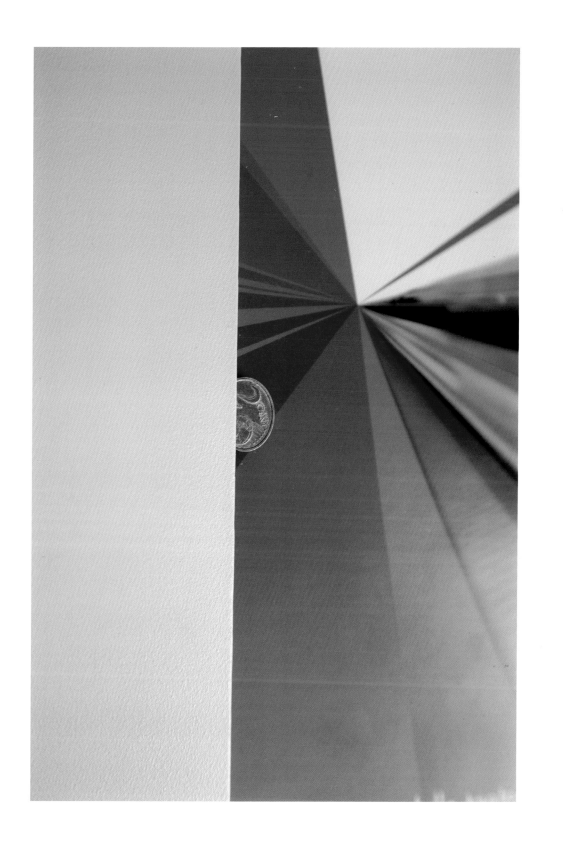

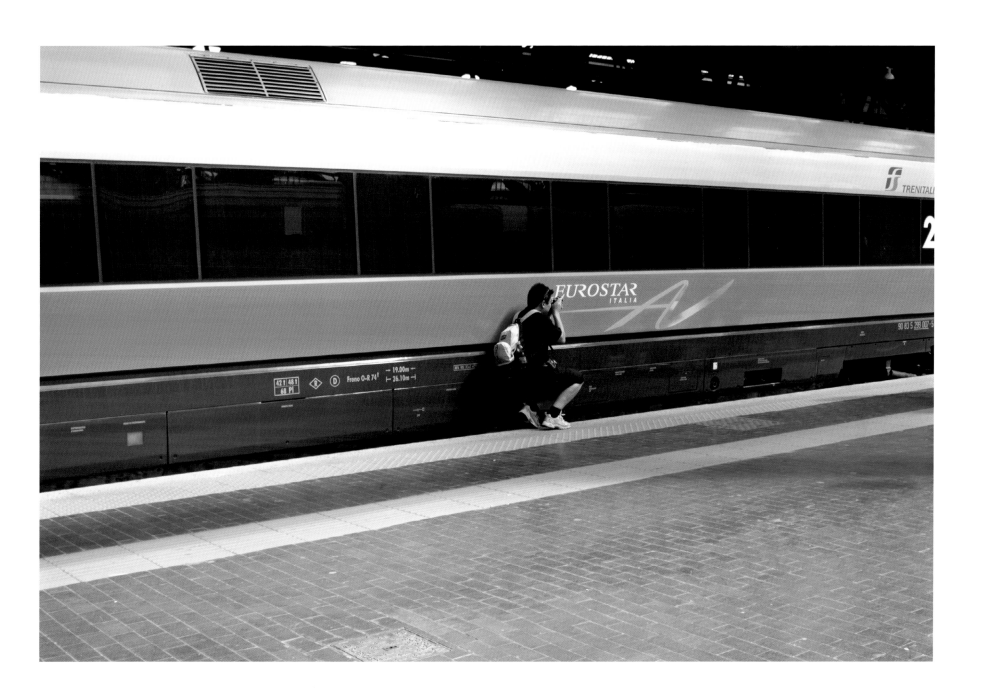

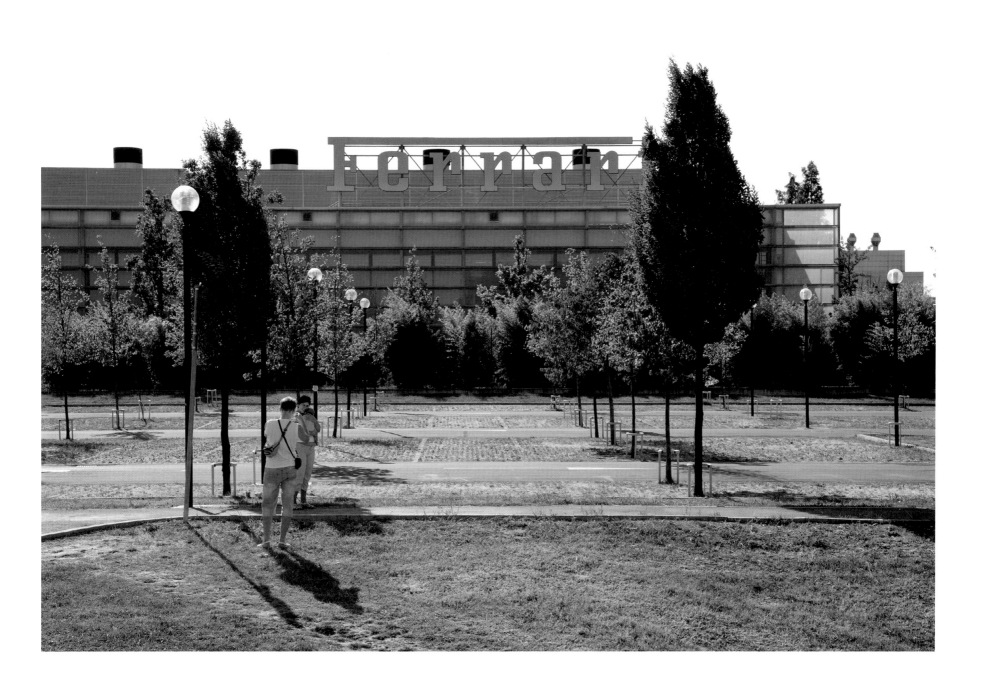

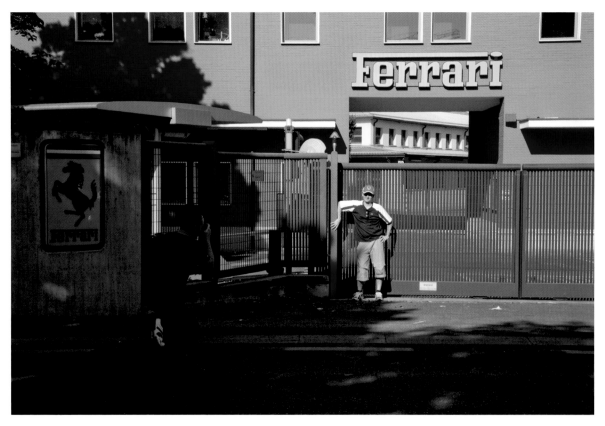

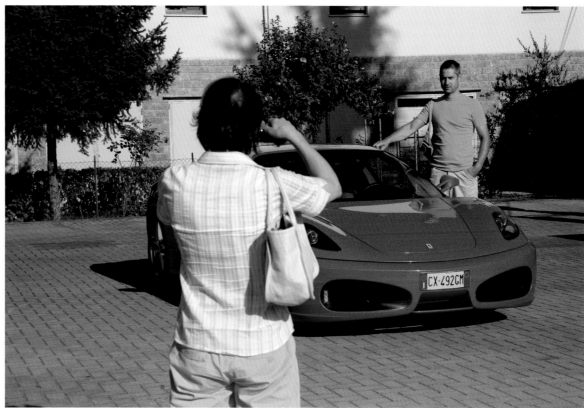

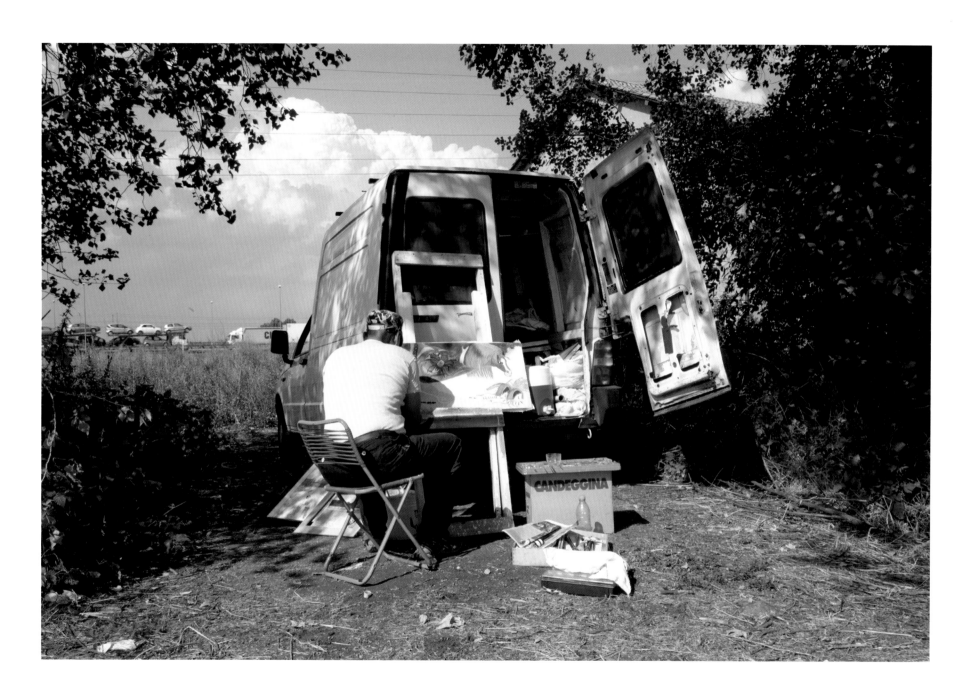

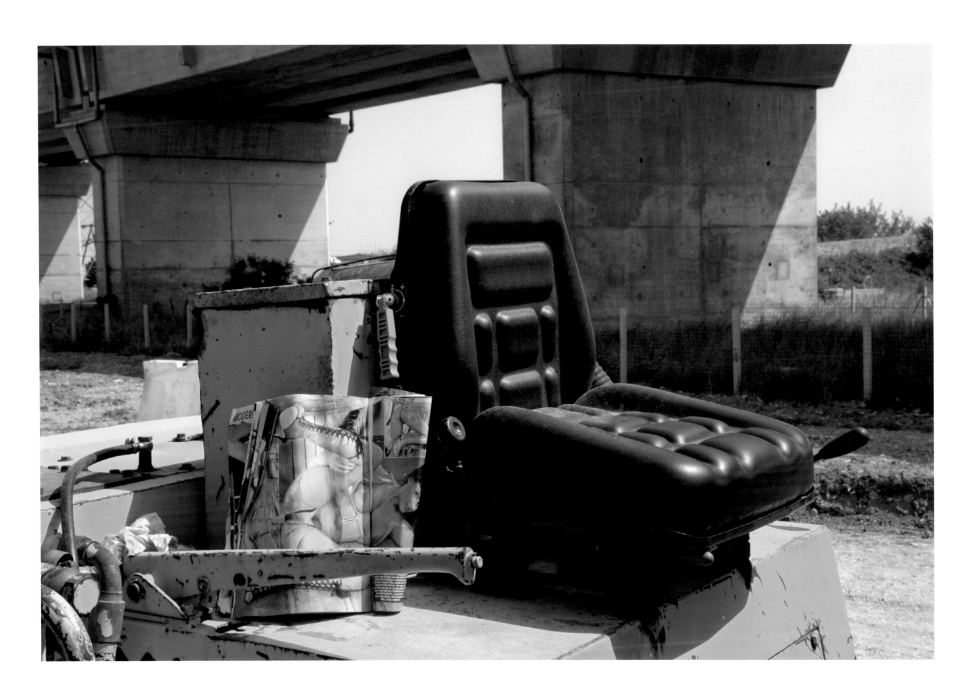

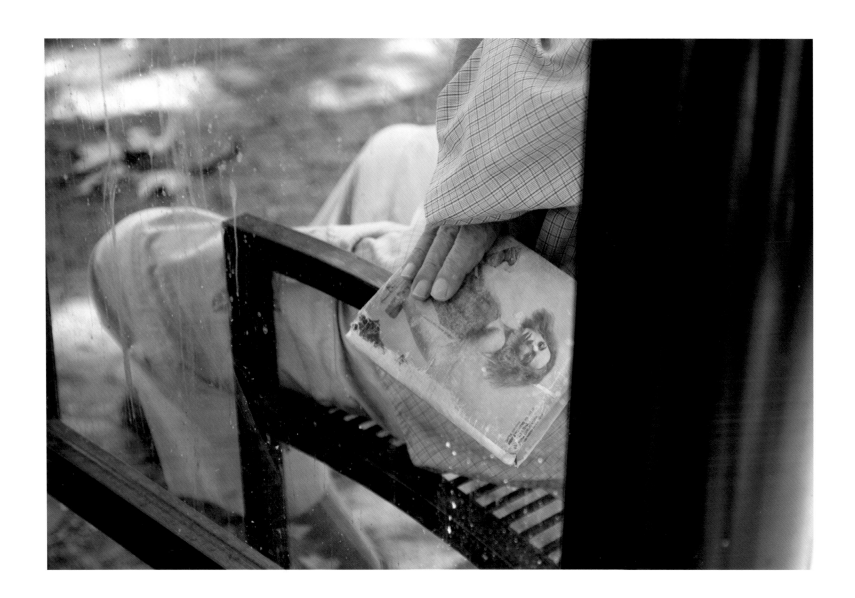

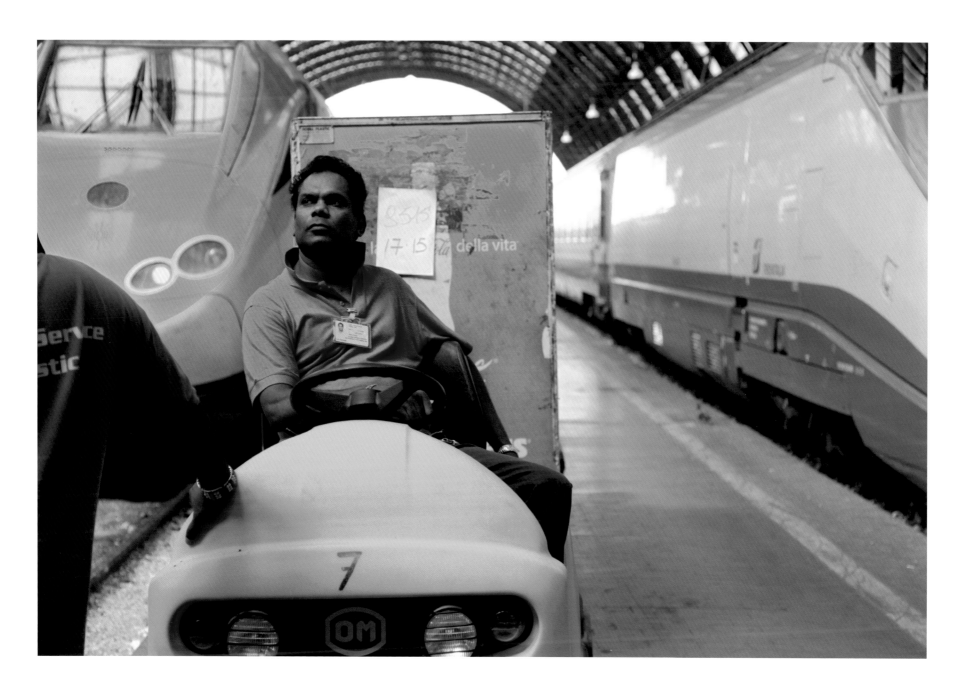

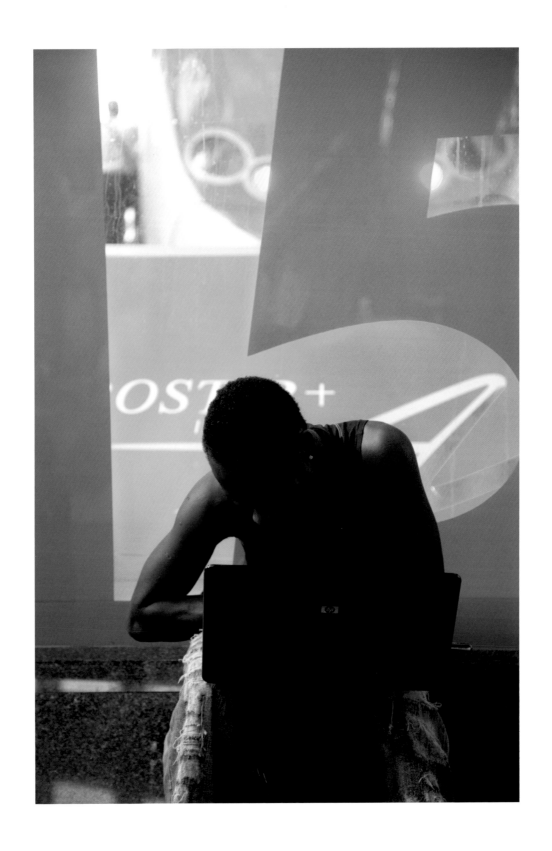

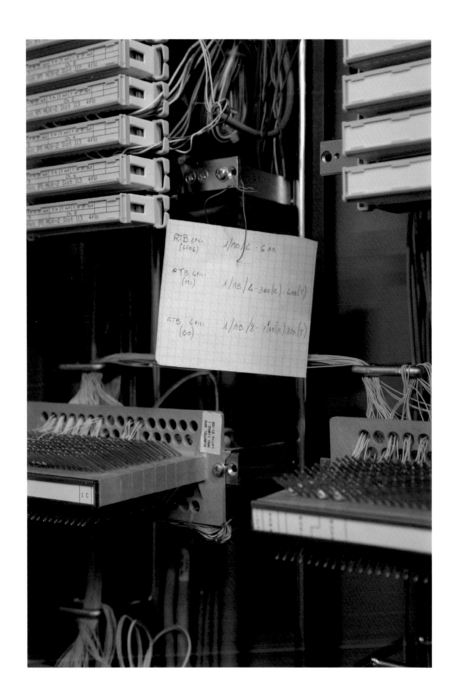

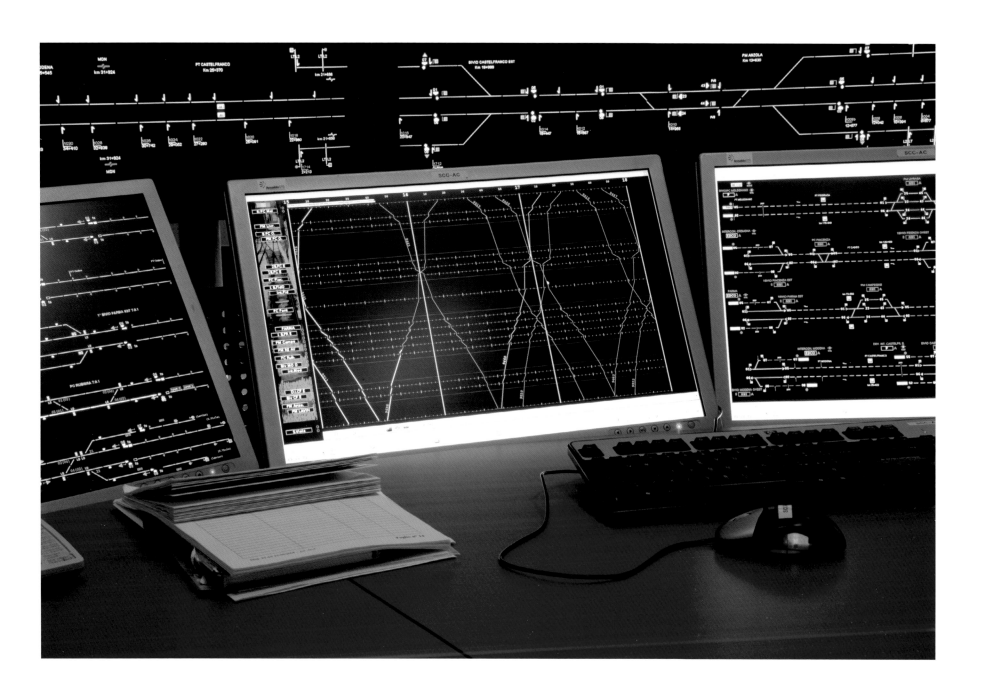

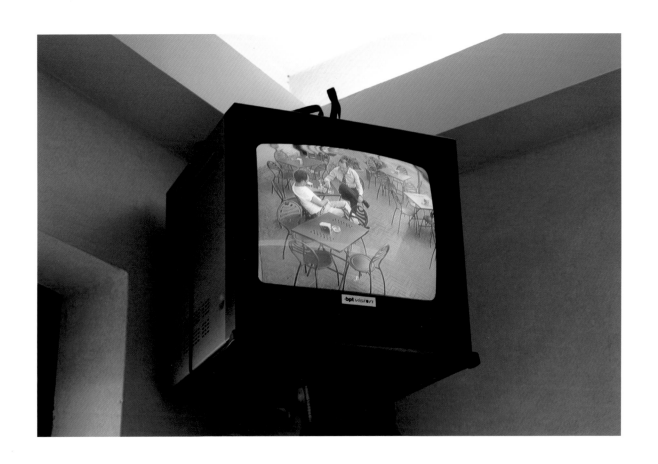

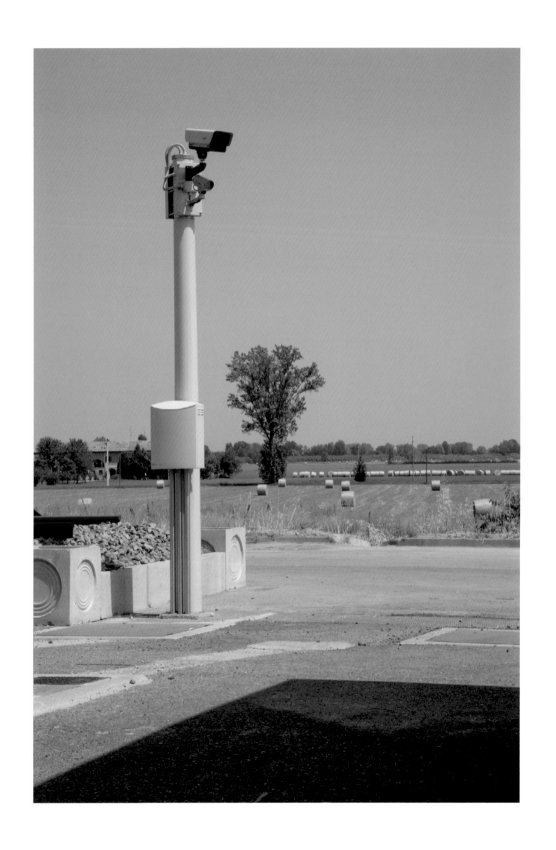

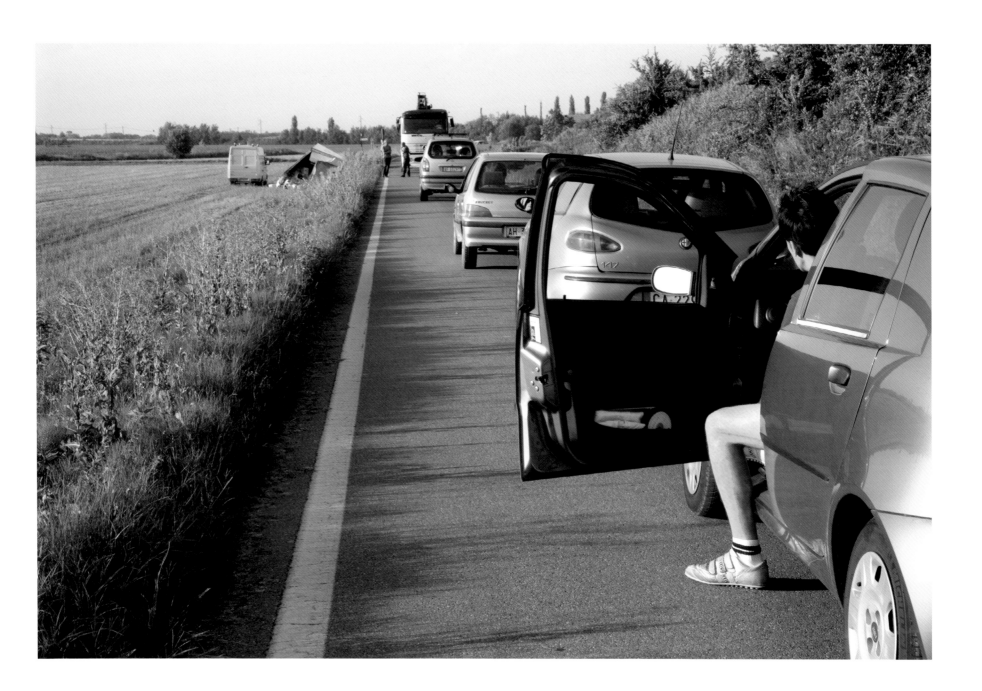

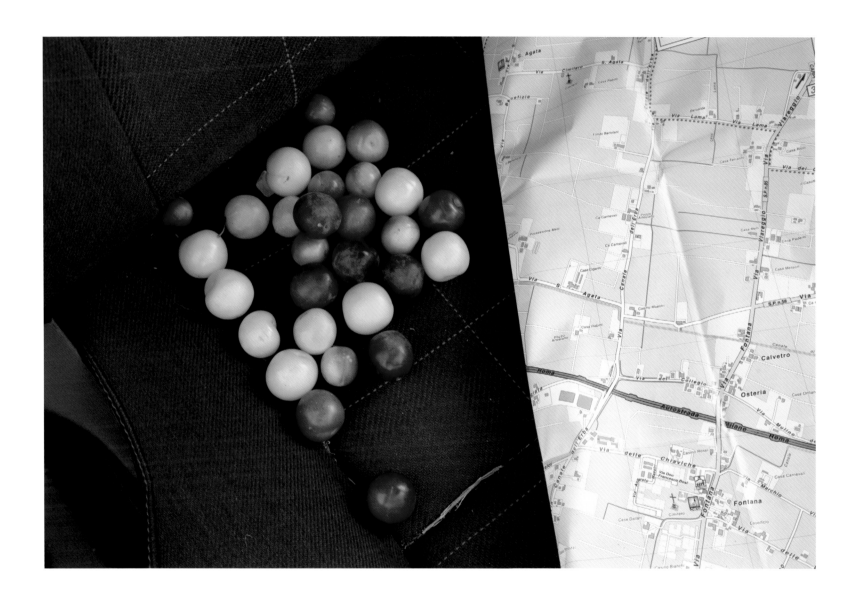

Tim Davis Nato a Blantyre, Malawi (1969). Vive e lavora a Tivoli (NY), U.S.A. *Born in Blantyre, Malawi (1969). Lives and works in Tivoli (NY), U.S.A.*

Pubblicazioni selezione
Publications *selections*

Monografie *Monographs*
2009
T. Davis, *The New Antiquity*, Bologna, Damiani Editore.
2006
My Life in Politics, monograph, New York, Aperture/Blindspot, 2006.
2005
Permanent Collection, monograph, Nazraeli Press, 2005.
2004
American Whatever, book of poetry by T. Davis, s.l., Edge Books.
2002
Lots, Tim Davis, monograph, essay by D. Levi-Strauss, Paris, Coromandel Design.
Dailies, book of poetry by T. Davis, s.l., The Figures Press.

Cataloghi *Catalogues*
2008
States of Mind: Young American Photography, exh. cat., Brussels and Copenhagen, TH-Inside.
To: Night (Contemporary Representations of the Night), exh. cat. ed. by J. Pissarro, New York , The Hunter College Art Galleries.
America: Three Hundred Years of Innovation, exh. cat., Shanghai, Shanghai Museum of Art.
2007
K/R: Projects, Writings/Buildings, photo essay by T. Davis, New York, Ten Thousand One.
The Irresistible Force, Tate Modern, London.
2006
Vitamin Ph: New Perspectives in Photography, London, Phaidon, 2006.
Taken For Looks, (cat. exh.), Southeast Museum of Photography, Daytona Beach (FL), U.S.A
2002
American Standard, exh. cat., New York, Barbara Gladstone Gallery.
Seduire/Seduce, exh. cat., Paris, Coromandel Express.

Mostre personali
Solo exhibitions

2009
The New Antiquity, Greenberg Van Doren Gallery, New York (NY), U.S.A.
My Life in Politics, New School of Art Gallery, University of Virginia, Charlottesville, (VA), U.S.A.
Tim Davis: Seeing Through History, Gallery @ The Dubois Fort, New Paltz (NY), U.S.A.
2008
My Life in Politics, Luckman Fine Arts Complex, California State University, Los Angeles (CA), U.S.A.
Kings of Cyan, Mitterrand + Sanz, Zurich, Switzerland.
2007
Permanent Collection, Knoxville Museum of Art, Knoxville (TN), U.S.A.
2006
My Life if Politics, Museum of Contemporary Photography, Chicago (IL), U.S.A.
Illilluminations, Galerie Edward Mitterrand, Geneva, Switzerland; Greenberg Van Doren Gallery, New York (NY), U.S.A.
Permanent Collection, Susanne Vielmetter Los Angeles Projects, Los Angeles (CA), U.S.A.
2005
Permanent Collection, Jackson Fine Art, Atlanta (GA), U.S.A.; Kevin Bruk Gallery, Miami (FL), U.S.A.
Tim Davis, Galerie Rodolphe Janssen, Brussels, Belgium.
2004
My Life in Politics, Bohen Foundation, New York (NY), U.S.A.
Tim Davis, Rencontres d'Arles, Arles, France.
2003
Permanent Collection, Brent Sikkema Gallery, New York (NY), U.S.A.
Tim Davis, Marella Arte Contemporanea, Milan, Italy; Galerie Edward Mitterand, Geneva, Switzerland.
2002
Tim Davis, Galerie Rodolphe Janssen, Brussels, Belgium.
Hypoluxo Road, Brent Sikkema Gallery, New York (NY), U.S.A.
2001
Retail, White Cube, London, United Kingdom.

Mostre collettive selezione dal 2001
Group exhibitions *selection since 2001*

2009
Surface Tension: Contemporary Photographs from the Collection, The Metropolitan Museum of Art, New York (NY), U.S.A.
Two Years, Mitterrand + Sanz Contemporary Art, Zurich, Switzerland.
2008
The Innerworld of the Outerworld of the Innerworld, Von Lintel Gallery, New York (NY), U.S.A.
Signs Signs Everywhere a Sign, Armand Bartos Fine Art, New York (NY), U.S.A.
To: Night (Contemporary Representations of the Night), curated by J. Pissarro, M. Hoberman and J. Moreno The Bertha and Karl Leubsdorf Art Gallery at Hunter College, New York (NY), U.S.A..
States of Mind, curated by E. Bordignon, Th-Inside, Brussels, Belgium (traveling to Copenhagen, Denmark (forthcoming publication).
FotoGrafia - Rome's International Festival, VII Edition, Palazzo delle Esposizioni, Italy.
Beware of the Wolf, American Academy in Rome, Italy.
The Leisure Suite, The LeRoy Neiman Gallery, Columbia University, New York (NY), U.S.A.
2007
The Irresistible Force, Tate Modern, London, United Kingdom
Practical f/x, Mary Boone Gallery, New York (NY), U.S.A.
Easy Rider, Yancey Richardson Gallery, New York (NY), U.S.A.
Site Inscription, Paul Rodgers/9W Gallery, New York (NY), U.S.A.
Prints, Nelson Hancock Gallery, Brooklyn (NY), U.S.A.
Outpost, Susanne Hilberry Gallery, Ferndale (MI), U.S.A.
2006
Dead Serious, LeRoy Neiman Gallery, Columbia University, New York (NY), U.S.A.
The Gold Standard, P.S.1, Queens (NY), U.S.A.
The Office/In and Out of the Box, Dorsky Gallery, Long Island City (NY), U.S.A
Taken For Looks, Southeast Museum of Photography, Daytona Beach (FL), U.S.A.
Tina b.: The Prague Contemporary Art Festival, Prague, Czech Republic.
2005
The New City: Sub/urbia in Recent Photography, The Whitney Museum of American Art, New York (NY) U.S.A.
2005 Leopold Godowsky Jr. Color Photography Awards, Photographic Resource Center at Boston University, Boston (MA), U.S.A.
Scenes from a Museum, Yancey Richardson Gallery, New York (NY), U.S.A.
Tete-a-Tete, curated by A. Arbizo, Greenberg Van Doren Gallery (NY), U.S.A.
Introductions, Greenberg Van Doren Gallery, New York (NY), U.S.A.
Life and Limb, curated by D. Humphries, Feigen Contemporary, New York, (NY), U.S.A.
Slow Down, Pillar Para & Romero Galeria del Arte, Madrid, Spain.
Still Life and Stilled Lives, Ariel Meyerowitz Gallery, New York (NY), U.S.A.
Second Sight: Originality, Duplicity and the Object, Loeb Art Center, Vassar College, Poughkeepsie (NY), U.S.A.
This Must Be The Place, Center for Curatorial Studies, Bard College, Annandale-on-Hudson (NY), U.S.A
2004
Art and Architecture 1900-2000, Palazzo Ducale, Genoa, Italy.
2003
Office, The Photographer's Gallery, London, United Kingdom.
Jessica Stockholder, Gorney, Bravin & Lee, New York (NY), U.S.A.
Super You, Daniel Silverstein, New York (NY), U.S.A.
2002
The Dubrow Biennial, Kagan Martos Gallery, New York (NY), U.S.A.
American Standard, Barbara Gladstone Gallery, New York (NY), U.S.A.
Boomerang/Collectors Choice, Exit Art, New York (NY), U.S.A.
2001
Summer 2001, Brent Sikkema Gallery, New York (NY), U.S.A.
Settings & Players : Theatrical Ambiguity in American Photography, White Cube, London, United Kingdom.
Workspheres, Museum of Modern Art, New York, (NY), U.S.A.
Size Matters, Edwynn Houk Gallery, New York (NY), U.S.A.
American, Postmasters Gallery, New York (NY), U.S.A.

**Linea di Confine
per la Fotografia Contemporanea**

Presidente
Lino Zanichelli

Vice-Presidente
Vera Romiti

Comitato scientifico
William Guerrieri, Guido Guidi, Stefano Munarin,
Bernardo Secchi, Tiziana Serena

**Tim Davis
Il tecnogiro dell'ornitorinco**

Coordinamento dell'indagine
William Guerrieri

Cura del catalogo
Tiziana Serena

Concezione del layout
Tim Davis

Testi
Tim Davis
William Guerrieri
Tiziana Serena

Traduzioni
Enrica Bondavalli (dall'inglese)
Marlene Klein (dall'italiano)

Segreteria
Emanuela Ascari
Vilma Bulla

Progetto grafico
Studio Camuffo, Venezia

Stampa
Grafiche Damiani, Bologna

Centro di documentazione e ricerca A. Corradini
L'Ospitale
Via Fontana 2
I-42048 Rubiera, Reggio Emilia
T-+39.0522629403 F.+39.0522262322
www.lineadiconfine.org

In collaborazione con
Ferrovie dello Stato
MAXXI, Museo Nazionale delle Arti del XXI° secolo, Roma
Regione Emilia-Romagna

Con il contributo di
Comune di Rubiera

Con la sponsorizzazione di

[] DAMIANI

DAMIANI editore
Via Zanardi, 376
Tel. +39.051.6350805
Fax +39.051.6347188
40131 Bologna - Italy
www.damianieditore.com
info@damianieditore.it
ISBN 978-88-6208-133-7

Rubiera, Reggio Emilia
L'Ospitale
20 Febbraio- 10 Aprile 2010

Thank you to William Guerrieri and the staff of Linea di Confine
and l'Ospitale. And especially to Marcello Galvani,
for helping me find all this. T.D.

Linea veloce Bologna-Milano
Volumi pubblicati
1/ John Gossage, *13 modi per perdere un treno*, 2004
2/ Dominique Auerbacher, *Vous avez-dit "il progresso"?*, 2004
3/ William Guerrieri, *Where it was*, 2006
4/ Walter Niedermayr, *TAV Viadotto Modena*, 2006
5/ Guido Guidi, *PK TAV 139+500*, 2006
6/ Vittore Fossati, *In riva ai fiumi vicino ai ponti*, 2008
7/ Bas Princen, *Galleria naturale*, 2008
8/ Tim Davis, *Il tecnogiro dell'ornitorinco*, 2010
9/ Cesare Ballardini, *Interlinea* / Marcello Galvani, *Magnagallo Est*, 2010